LES

RÊVES DE L'AMBITION

DRAME EN DEUX ACTES

COMPOSÉ

POUR LES DISTRIBUTIONS DES PRIX

ET LES EXERCICES LITTÉRAIRES

Dans les Pensionnats de Demoiselles ;

Par M. D. R.

PROPRIÉTÉ DES ÉDITEURS

PRIX : 75 CENTIMES

LYON

GIRARD ET JOSSERAND, IMPRIMEURS-LIBRAIRES

Place Bellecour, 4.

1855

LES
RÊVES DE L'AMBITION

DRAME EN DEUX ACTES

COMPOSÉ

POUR LES DISTRIBUTIONS DES PRIX ET LES EXERCICES LITTÉRAIRES

Dans les Pensionnats de Demoiselles;

Par M. D. R.

PROPRIÉTÉ DES ÉDITEURS.

Prix : 75 centimes.

LYON

GIRARD ET JOSSERAND, IMPRIMEURS-LIBRAIRES
Place Bellecour, 4

1855

Personnages du premier acte.

Mme DE CHARENCY, riche propriétaire.
Mme SYLVAIN, fermière.
EMILIE,
ADELE, } ses filles.
BAPTISTINE,
NANETTE, servante de Mme Sylvain.
LOUISE,
CATHERINE, } domestiques de Mme de Charency.
LISETTE,
MIMI, } petites villageoises.
COLOMBE,
Plusieurs jeunes villageoises.

Personnages du second acte.

Mme DESROSIERS, riche veuve.
EMILIE, sous le nom d'EMMA, sa nièce.
JUSTINE, femme de chambre.
Mme DE SAINT-PAULIN.
ESTELLE, sa fille.
ROSELINA, jeune demoiselle.
JENNY, modiste.
Mme SYLVAIN, sœur de Mme Desrosiers.
ADELE, sa fille.

La scène se passe chez la tante d'Emilie.

Imprimerie de GIRAND et JOSSERAND, rue St Dominique, 13, Lyon

LES RÊVES DE L'AMBITION

DRAME EN DEUX ACTES.

ACTE PREMIER.

SCÈNE I.

MADAME DE CHARENCY, MADAME SYLVAIN.

MADAME DE CHARENCY.

Je suis fâchée de l'embarras que je vais vous donner, madame Sylvain, mais je veux montrer à ces enfants que je suis sensible à leur attention, et, dans le fait, le petit bouquet qu'elles m'ont présenté à mon arrivée m'a fait plaisir. Il est si doux d'être aimée!... J'aurais préféré les réunir au château; mais M. de Charency craint tellement le bruit que c'est une chose impossible. J'ai dû avoir recours à votre complaisance accoutumée.

MADAME SYLVAIN.

Ce sera un plaisir pour moi et mes filles, madame ; depuis qu'elles sont sorties de pension, elles ne me quittent pas et sont constamment occupées. Cette petite fête de famille sera pour nous toutes une véritable récréation.

MADAME DE CHARENCY.

Vous arrangez toujours les choses de manière à paraître l'obligée tout en rendant service ; mais mon cœur ne s'y méprend pas, et votre procédé ajoute encore à ma reconnaissance. Je regrette de n'être pas plus libre ; je viendrais souvent auprès de vous, afin de prendre ma part du bonheur de famille qui a établi sa demeure dans votre maison.

MADAME SYLVAIN.

Le bonheur n'est pas le partage des habitants de la terre, madame.

MADAME DE CHARENCY.

Avez-vous quelques chagrins secrets qui troublent la paix de votre existence ? Ces paroles qui vous sont échappées me le font craindre. Ah ! parlez-moi avec confiance ; je vous aime, et je pourrais peut-être alléger vos peines.

MADAME SYLVAIN.

Il est vrai qu'une veuve chargée d'une nombreuse famille et d'une ferme considérable ne manque pas

de soucis, et le travail incessant qui la brise est le moindre de ses maux. Cependant, grâce à Dieu, je n'ai pas à me plaindre, et vous voyez à la ponctualité de mes paiements que je suis dans une sorte d'aisance. Mais une autre peine bien cuisante vient déchirer mon cœur.

MADAME DE CHARENCY.

Et quelle est cette peine? Vous m'inquiétez.

MADAME SYLVAIN.

A quoi bon, madame, vous entretenir de choses qui, m'étant personnelles, doivent être indifférentes pour vous?

MADAME DE CHARENCY.

Indifférentes! Ce qui vous touche peut-il m'être indifférent? Ah! de grâce, n'ayez pas cette idée, et veuillez voir en moi une vraie amie.

MADAME SYLVAIN.

Eh bien! madame, puisque vous l'exigez, je vais vous le dire; aussi bien mon cœur a besoin de s'épancher. Émilie, ma fille aînée, me cause une véritable inquiétude; elle a rapporté de la pension où elle a été élevée un dégoût si vif de sa position qu'elle est continuellement triste; elle ne se prête qu'avec une extrême répugnance à ses devoirs d'état, ne rêve que toilette et plaisirs. La pauvre enfant sera malheureuse toute sa vie, car la médiocrité sera toujours son partage.

MADAME DE CHARENCY.

Ce dégoût vient peut-être de la vie sédentaire à laquelle vous assujettissez vos enfants. Quelques plaisirs innocents, de petites promenades rendraient le bonheur à la pauvre Émilie.

MADAME SYLVAIN.

Non, madame; ce remède augmenterait son mal. J'ai voulu essayer de réunir ici les jeunes filles du village les mieux élevées; Émilie était fière avec elles et paraissait plus ennuyée encore. La compagnie des personnes de son rang ne lui convient plus. J'ai eu le malheur de ne lui rien refuser lorsqu'elle était en pension; elle a cru être une demoiselle, et ni la gêne où elle m'a vue autrefois, ni les exemples que je lui donne ne la désabusent. Aussi j'ai pris les pensionnats tellement en horreur que je ne pense pas y mettre Baptistine; elle apprendra ce qu'elle pourra autour de nous et se passera du reste.

MADAME DE CHARENCY.

Le mal ne vient pas de la pension, qui est renommée à juste titre. Je connais beaucoup de jeunes personnes qui en sont sorties simples et modestes. Votre seconde fille n'a pas les mêmes travers.

MADAME SYLVAIN.

Non, madame; mon Adèle est la meilleure enfant du monde. Il est vrai que je n'ai pas fait les

mêmes dépenses pour elle que pour sa sœur. L'expérience m'avait rendue sage.

MADAME DE CHARENCY.

Vous en ferez autant pour Baptistine, vous ne la priverez pas d'éducation. Hélas ! au lieu de donner tant de talents futiles aux jeunes personnes, on devrait bien leur inspirer l'amour du travail et le goût de la position où la Providence les a placées ; ce serait le moyen de les rendre heureuses.

SCÈNE II.

LES MÊMES, LISETTE.

MADAME DE CHARENCY, *à Lisette qui entre.*

Que veux-tu, ma petite ?

LISETTE.

Nanette m'a dit que madame Sylvain donnait aujourd'hui à goûter à toutes les petites filles du village ; je venais voir si c'était bien vrai.

MADAME SYLVAIN.

Ce n'est pas moi qui vous donne à goûter, mes enfants, c'est madame ; mais ce sera dans mon jardin.

MADAME DE CHARENCY.

Quel air étonné ! En es-tu bien aise ?

LISETTE.

Oh ! oui, madame. Faut-il aller chercher mes compagnes ?

MADAME SYLVAIN.

Tout à l'heure, ma petite, quand tout sera prêt. (*Lisette sort.*)

MADAME DE CHARENCY.

Ces petites filles sont joyeuses, et leur empressement me fait plaisir. Je vais vous envoyer de suite ce qu'il faut pour les bien régaler, et, lorsqu'elles seront à table, je viendrai les voir.

MADAME SYLVAIN.

Comme toujours, votre plus grand plaisir est de faire des heureux. (*Madame de Charency sort.*) Que je serais heureuse aussi, moi, si la joie générale déridait le front d'Émilie ! Mais...

SCÈNE III.

MADAME SYLVAIN, ADÈLE.

ADÈLE.

Tout est prêt, maman ; la grande table est dressée sous les marronniers, les enfants seront à leur aise,

et le soleil ne les incommodera pas. Mais j'ai bien peur qu'après la fête il n'y ait du dégât dans le jardin, et notre parterre, qui est si joli, pourrait bien être dépouillé de ses plus belles fleurs. Combien ce serait dommage !

MADAME SYLVAIN.

Nous y ferons attention, ma fille ; d'ailleurs, madame paie généreusement sa fête, et nos petites filles seront si occupées à manger qu'elles ne remueront guère. Sois bien soigneuse, bien complaisante, mon Adèle ; je serais au désespoir que ces enfants se fissent du mal, ou même qu'elles n'eussent pas tout le plaisir qu'elles attendent. Je ne pourrai pas être toujours auprès d'elles ; je me repose sur toi.

ADÈLE.

Soyez tranquille, bonne maman, j'y mettrai tous mes soins. Je me réjouis de prendre part à tous les jeux de ces enfants.

MADAME SYLVAIN.

Que Dieu te conserve la simplicité de tes goûts, mon enfant !

SCÈNE IV.

LES MÊMES, BAPTISTINE.

BAPTISTINE.

Maman, voilà déjà quelques petites filles qui viennent d'entrer au jardin. Si vous voyiez comme elles sont bien mises !

MADAME SYLVAIN.

Il le faut bien, ma fille, pour répondre poliment à l'invitation de madame.

BAPTISTINE.

Faut-il leur donner quelques fruits en attendant que leurs compagnes soient arrivées?

MADAME SYLVAIN.

Non. Madame leur fait préparer un goûter au château ; il faut qu'elles y fassent honneur. Va auprès d'elles, ma Baptistine, fais-les amuser, et prends garde qu'elles ne touchent à rien.

BAPTISTINE.

Oui, maman ; je vais mettre un jeu en train. (*Elle sort.*)

SCÈNE V.

MADAME SYLVAIN, ADÈLE.

MADAME SYLVAIN.

Ma Baptistine est une bonne enfant ; son air riant fait plaisir à voir. Que je serais heureuse si tous mes enfants étaient de même ! mais, hélas ! hélas !... Où est donc Émilie, ma bonne Adèle ? qu'a-t-elle fait toute la matinée ?

ADÈLE.

Je l'ignore, maman ; je crois bien qu'elle n'a pas quitté sa chambre.

SCÈNE VI.

LES MÊMES; LOUISE et CATHERINE, *portant une grande corbeille.*

LOUISE.

Bonjour, madame Sylvain. Madame nous a ordonné de vous apporter cette corbeille. Faut-il la poser là ?

MADAME SYLVAIN.

Non, venez avec moi. (*A sa fille.*) Garde un instant la maison, Adèle.

ADÈLE.

Oui, maman. Je pense que quelques mères seront bien aises de voir amuser leurs enfants; nous aurons probablement beaucoup de visites aujourd'hui, et n'eussions-nous que celle de madame, il faut au moins que cette chambre soit arrangée comme il faut. Dans une maison où il y a tant de filles, il serait beau de voir du désordre et de la malpropreté. (*Elle range la chambre.*)

SCÈNE VII.

ÉMILIE, ADÈLE.

ÉMILIE.

Tu es occupée à tracasser à la maison, tandis qu'il y a compagnie au jardin, Adèle. Comment se fait-il que tu n'y sois pas?

ADÈLE.

Et pourquoi n'y es-tu pas toi-même? Comment se fait-il qu'un jour où les filles sont occupées dehors et où nous avons nous-mêmes un surcroît d'ouvrage, tu sois restée toute la matinée dans ta chambre?

ÉMILIE.

Qu'aurais-je fait ailleurs? Je déteste ces fêtes villageoises, et j'ai les travaux de la campagne en horreur. La vie des champs n'est pas du tout mon fait.

ADÈLE.

Il le faudra bien pourtant, puisque c'est dans cet état que tu es née et que tu dois probablement passer ta vie. D'ailleurs, qu'y trouves-tu donc de si désagréable ?

ÉMILIE.

Je pourrais, en retournant la question, te demander à mon tour, et avec plus de raison : Qu'y trouves-tu donc, toi, de si agréable, surtout en la comparant aux autres positions sociales ?

ADÈLE.

Aucune n'est sans désagréments, et ceux qui peuvent accompagner la vie champêtre ne sont pas les plus pénibles.

ÉMILIE.

Pas les plus pénibles ! Un travail rude et incessant, la privation de toutes les douceurs de la vie, la compagnie de gens qui ne sont guère plus intelligents que les animaux qu'ils conduisent ; où peut-on être plus mal ?

ADÈLE.

Tais-toi, ma sœur ; tu blasphèmes contre la divine Providence. Tandis que tant de gens vivent et meurent dans la misère, obligés d'errer pour mendier une chétive existence, nous vivons en paix sous l'aile d'une bonne mère, nos moindres besoins sont satisfaits, et nous oserions nous plaindre !

ÉMILIE.

Il en est de plus malheureux que nous sans doute ; mais ils n'ont pas d'éducation et sentent moins ce que leur position a de dur.

ADÈLE.

Si notre éducation n'avait servi qu'à nous dégoûter de notre état, les sacrifices qu'a faits notre bonne mère eussent été non seulement inutiles, mais nuisibles. Il n'en sera pas ainsi, et les privations qu'elle s'est imposées pour me faire instruire ne font qu'augmenter le désir que j'éprouve de la soulager dans ses travaux et de rendre sa vieillesse heureuse.

ÉMILIE.

Cela n'est guère en ton pouvoir ; quoi que tu fasses, notre mère sera toujours dans la classe de ceux qui travaillent pour fournir au luxe des autres. Tous tes soins ne lui donneront pas des rentes. Ah ! s'il nous venait plutôt une riche succession !

ADÈLE.

Chimères ! Maman ne se déplaît pas dans sa position, et si elle te voyait heureuse...

ÉMILIE.

Heureuse ici, moi !...

SCÈNE VIII.

LES MÊMES, MADAME SYLVAIN.

MADAME SYLVAIN.

Nos petites filles font plaisir à voir... Ah! te voilà, Émilie? Qu'es-tu donc devenue depuis le déjeûner? Nous ne t'avons pas vue.

ÉMILIE.

Je n'ai pas été loin; j'ai passé une partie de la matinée dans ma chambre et l'autre dans le verger.

MADAME SYLVAIN.

Et qu'y faisais-tu? Encore si tu avais ramassé les fruits qui sont sous les arbres!

ÉMILIE.

Vous ne me l'aviez pas ordonné. Au reste, je ne suis pas restée sans rien faire. J'ai lu, j'ai brodé.

MADAME SYLVAIN.

J'aurais autant aimé que tu eusses dormi. Tes lectures et tes broderies sont hors de saison dans ce moment.

ÉMILIE.

Si vous ne vouliez pas que je cultive mes talents il ne fallait pas m'en donner.

MADAME SYLVAIN.

Voilà comme parlent les enfants ingrats ; ils tournent contre leurs parents les bienfaits qu'ils en ont reçus. J'ai voulu te procurer dans ton instruction une ressource en cas de revers, une distraction agréable dans tes travaux, et par ta faute cette éducation sera cause de ta perte. Ah ! si tu as acquis quelques talents, tu n'as guère profité des conseils de tes bonnes maîtresses, car elles n'ont cessé de te recommander le respect et l'amour de tes parents.

ÉMILIE.

Je vous respecte et vous aime ; je voudrais, pour vous plaire, avoir du goût aux travaux de la campagne ; malheureusement cela n'est pas. Je ne puis me refaire.

MADAME SYLVAIN.

On n'agit pas toujours par goût, et les devoirs exigent souvent des sacrifices pénibles. Crois-tu que ce soit par goût que j'ai renoncé, à l'âge de vingt-cinq ans, à toutes les compagnies pour ne m'occuper que de mes affaires, et que j'ai travaillé au dessus de mes forces dans l'espoir de vous procurer un avenir heureux ?

ADÈLE, *à part.*

Pauvre mère !

MADAME SYLVAIN.

Allons, Émilie, sois plus raisonnable et sur-

tout meilleure chrétienne ; applique-toi aux devoirs qu'exige ta position, la répugnance disparaîtra peu à peu, sois-en sûre, Comme aujourd'hui, ma chère fille, ne fuis pas la compagnie de ta mère et de tes sœurs ; viens au jardin, tu nous aideras à servir nos petites filles, cela te distraira.

ÉMILIE.

Dispensez-m'en, je vous prie ; je n'entends rien du tout à servir et à amuser les enfants.

MADAME SYLVAIN.

Eh bien ! reste. Cependant madame de Charency eût été flattée de voir que nous faisons tout notre possible pour embellir sa fête.

ÉMILIE.

Madame de Charency ne s'occupe pas de moi ; elle ne s'apercevra pas même que je manque.

MADAME SYLVAIN, *levant les épaules*.

Viens, Adèle.

ADÈLE, *en sortant, bas à Émilie*.

Que tu fais de peine à notre maman !

SCÈNE IX.

ÉMILIE, *seule*.

Lorsque madame de Charency réunit des sociétés brillantes au château, elle ne pense pas à nous, et, malgré l'éducation que nous avons reçue, elle nous trouverait déplacées chez elle ; mais aujourd'hui sa vanité serait flattée de nous voir toutes empressées à célébrer son arrivée au pays. Le rôle de châtelaine du moyen âge lui fait envie, elle aimerait voir tout le monde à ses pieds ; ce n'est pas moi qui lui donnerai cette satisfaction... Que cette femme est heureuse ! Entourée de toutes les jouissances du luxe et de la fortune, vingt domestiques s'empressent continuellement à prévenir ses moindres désirs, tandis que, nonchalamment assise sur son canapé, elle pense aux moyens de se rendre la vie de plus en plus agréable ; puis, si du superflu qui l'embarrasse elle soulage les misères de ses semblables, mille voix s'élèvent pour porter aux nues sa bienfaisance et sa générosité, générosité, au reste, qui ne lui coûte pas la moindre privation... Et moi, toujours seule, privée des objets de toilette qui me siéraient si bien, il faut encore, sous peine d'être vertement grondée, mettre la main à des travaux qui ne conviennent guère à une jeune personne élevée comme je le suis... Oh ! que je tiendrais donc ma place dans un salon aussi bien qu'une autre ! Que j'aurais de plaisir à rendre des visites, à

recevoir compagnie, à faire les honneurs d'un repas, à assaisonner la conversation de reparties spirituelles et aimables qui laisseraient voir au moins l'instruction que j'ai reçue !... Mais non, il n'en sera pas ainsi ; jamais la pauvre Émilie ne pourra sortir de l'étroite sphère dans laquelle elle est née... Et l'on me parle des bienfaits de la Providence ! Ai-je donc tant d'actions de grâces à lui rendre lorsque je suis si malheureuse et que j'ai sous les yeux le spectacle du bonheur de bien des gens à qui, sans vanité... Cette pensée m'accable. Voyons si mon livre pourra me sortir de ces noires idées ; il me donne parfois des lueurs d'espérance. Des jeunes filles d'une naissance aussi médiocre que la mienne se sont élevées par leurs agréments aux premiers rangs de la société. Qui sait si un jour je ne serai pas aussi une grande dame ?... Serait-il bien possible ? Non, non ce n'est qu'une illusion trompeuse qui me rend plus sensible encore l'odieuse réalité... Enfin, l'avenir ne nous est pas connu. Madame de Maintenon pouvait-elle penser, lorsqu'elle gardait les dindons chez sa tante, qu'elle serait unie un jour au plus puissant des monarques de l'Europe, et qu'elle verrait dans ses antichambres les grands, les princes même briguer la faveur d'une audience ?... Ces exemples sont rares, je le sais ; cependant ce qui est arrivé peut arriver encore. Ne laissons pas enfouis les trésors que nous avons reçus.

SCÈNE X.

EMILIE, NANETTE.

NANETTE, *en entrant.*

Quoi donc que vous faites là, demoiselle Émilie, tandis que toutes les autres s'amusent dans le jardin?

ÉMILIE.

Ne vous en inquiétez pas, je fais ce que j'ai à faire.

NANETTE.

Pauvre petiote demoiselle ! toujours sur les livres ! Y est-i la maman qui vous force à étudier comme ça?

ÉMILIE.

Ce n'est pas maman qui me tient ici, mais cela ne vous regarde pas ; laissez-moi tranquille, allez à votre ouvrage.

NANETTE.

Nous n'ons plus d'ouvrage aujourd'hui ; la dame veut que tout le monde soit de la fête. Qu'elle est bonne c'te dame !

ÉMILIE.

Sa bonté ne lui coûte rien. Ce n'est pas son ouvrage qui souffrira du congé qu'elle vous accorde, et son château n'éprouvera aucun dérangement de la part des enfants.

NANETTE.

C'est toujours ben elle que donne les gâteaux que nous regalent si ben. Venez donc, demoiselle Émilie, venez prendre vote part à la fête.

ÉMILIE.

Allez-y vous, pauvre imbécille, allez manger ces gâteaux qui vous causent tant de plaisir, et ne m'importunez plus.

NANETTE, *en sortant.*

Qu'elle est grognon !

SCÈNE XI.

EMILIE, *seule.*

Et voilà les gens avec lesquels je suis destinée à passer ma vie, gens sans cœur et sans intelligence, qui pour un morceau de gâteau oublient leur misère, et offriraient volontiers de l'encens à la main qui le leur donne! Hélas! je désirais avec tant d'ardeur sortir de l'assujettissement inévitable dans les pensionnats; j'espérais trouver plus de liberté et d'agrément dans la maison maternelle. Combien je me suis trompée! Qu'elles étaient riantes les années de mon enfance! Maman, qui avait alors pour moi un cœur de mère, me donnait à chaque instant des marques de sa tendresse, et actuellement!... Ah! pour-

quoi a-t-elle ainsi changé à mon égard?... Que je suis malheureuse!... Si Blanche, Isabelle et Julie me voyaient, pourraient-elles me reconnaître sous ces vils dehors?... Mais j'allais oublier ce linge que l'on m'a chargée de raccommoder depuis plus de huit jours... Quel emploi!... Fallait-il faire de si brillantes études, recevoir tant de couronnes et de compliments chaque année pour venir dans une ferme raccommoder des bas?... Non, non, tandis que toute la maison est dans la joie, je n'irai certainement pas faire un ouvrage aussi insipide que celui-ci. Ils prennent tous leur plaisir à leur manière, je vais aussi m'amuser à la mienne, et ce joli roman, que la fille du garde m'a prêté, va me faire passer quelques doux moments. (*Elle lit.*) Comment peut-on proscrire de tels livres? Ah! on ne les connaît guère. Pour moi, je les aime beaucoup; mais si maman le savait!...

SCÈNE XII.

ÉMILIE, ADÈLE.

ADÈLE, *en entrant*.

Viens donc, Émilie; la femme du régisseur, celle de l'adjoint et d'autres personnes t'ont demandée, elles ont paru très-surprises de ne pas te voir. Si tu savais combien tu fais de peine à notre maman!

ÉMILIE.

Il y a bien de quoi, vraiment! Puisque cette ré-

création n'est pas de mon goût, pourquoi me forcer à la prendre ? Je ne tiens nullement à contenter les belles dames du village. (*En riant.*) Madame la régisseuse a-t-elle la ridicule coiffure qu'elle prend lorsqu'elle se pare ?

ADÈLE.

Je ne trouve pas sa coiffure ridicule ; elle lui sied fort bien. Au reste, comme c'est la meilleure femme du monde, l'air de bonté répandu sur ses traits suffit pour la rendre aimable, et, quoique sa mise soit des plus simples, elle plaît généralement. Pour moi, je l'aime de tout mon cœur.

ÉMILIE, *levant les épaules.*

On ne dirait pas que tu as passé trois ans dans un des meilleurs pensionnats de Lyon.

ADÈLE.

Oh ! que si. C'est moi qui tiens les livres de comptes de maman, qui fais sa correspondance, qui raccommode ses dentelles ; comment saurais-je toutes ces choses si j'étais toujours restée à la campagne ?

ÉMILIE.

Si jamais tu te trouvais à la tête d'une grosse maison où l'on reçût des personnes de distinction, je ne sais trop comment tu t'en tirerais ; tu deviens commune comme si tu n'avais jamais quitté la ferme.

ADÈLE.

Et comment me trouverais-je à la tête d'une telle

maison ? Ce serait donc en qualité de femme de charge ; alors ce ne serait pas moi qui en ferais les honneurs.

ÉMILIE.

Tu me fais rougir avec ta manière de penser. Si tu rencontres, par hasard, quelques unes de nos amies de pension, que diront-elles ?

ADÈLE.

Elles diront que je ne leur ai pas menti quand je leur ai dit que j'étais la fille d'une fermière, et par conséquent destinée aux travaux de la campagne.

SCÈNE XIII.

LES MÊMES, MADAME SYLVAIN.

MADAME SYLVAIN.

Vous n'êtes guère polies, mes enfants, de laisser la compagnie pour venir causer ici.

ADÈLE.

Je me suis oubliée, ma bonne mère ; je cours au jardin.

MADAME SYLVAIN.

C'est à peu près inutile actuellement ; ces dames sont sorties, et les petites filles finissent de goûter en jouant avec Baptistine.

SCÈNE XIV.

LES MÊMES, MADAME DE CHARENCY.

MADAME DE CHARENCY.

Monsieur de Charency vient de partir pour passer la soirée chez un de ses amis. Si j'eusse prévu ce petit voyage, je ne vous aurais pas donné tout cet embarras, madame Sylvain, mais je vais vous débarrasser en emmenant toutes ces petites filles ; je veux les faire amuser sous mes yeux dans le parc.

MADAME SYLVAIN.

Elles ne me gênent pas du tout, madame ; elles sont dans ce moment très-occupées d'un conte que leur fait Baptistine.

MADAME DE CHARENCY.

Elles seront bien aises d'être au château. J'enverrai chercher leurs mamans, et nous passerons la soirée ensemble. Vous allez venir, mesdames ?

MADAME SYLVAIN.

Si vous le trouvez bon, madame, nous allons un peu mettre la maison en ordre avant de nous rendre à votre gracieuse invitation ; en attendant, Adèle va conduire les enfants au château.

MADAME DE CHARENCY.

Je vais les emmener avec moi. Voulez-vous les appeler, ma bonne Adèle ?

ADÈLE.

J'y cours, madame. (*Elle sort.*)

MADAME DE CHARENCY.

Il y a longtemps que je n'ai pas été aussi heureuse que je le suis aujourd'hui. Je compte sur vous, Émilie; vous allez venir, n'est-ce pas?

ÉMILIE, *d'un air gêné.*

Vous êtes trop bonne, madame.

SCÈNE XV.

LES MÊMES, BAPTISTINE, LISETTE, MIMI, COLOMBE, PETITES VILLAGEOISES.

MADAME DE CHARENCY.

Eh bien! mes chères enfants, vous êtes-vous bien amusées? avez-vous bien goûté?

MIMI.

Oh! oui, madame.

MADAME DE CHARENCY.

Seriez-vous bien aises que cette fête arrivât souvent?

COLOMBE.

Tous les huit jours, madame.

MADAME DE CHARENCY.

Tous les huit jours! tu n'y penses pas, ma pauvre

enfant. Je vous réunirai souvent si vous êtes sages ; me le promettez-vous ?

TOUTES LES PETITES FILLES.

Oui, madame.

MADAME DE CHARENCY.

Eh bien! pour commencer, je vais vous emmener avec moi, et vous vous amuserez toute la soirée dans le parc.

COLOMBE.

Dans le parc du château ? Combien nous sommes heureuses !

MADAME DE CHARENCY.

Sortez devant moi, mes enfants; ne tardez pas, madame Sylvain.

MADAME SYLVAIN.

Dans un instant nous sommes à vous. Accompagne madame, Baptistine.

BAPTISTINE.

Oui, maman. (*Elles sortent.*)

SCÈNE XVI.

MADAME SYLVAIN, ÉMILIE, ADÈLE.

MADAME SYLVAIN.

Allons bien vite serrer tout ce qui pourrait se casser dans le jardin, et partons. (*A Émilie.*) J'espère, ma fille, que tu ne me refuseras pas, et que tu nous accompagneras, tes sœurs et moi.

ÉMILIE.

Si vous l'exigez, j'irai, car je sais que je dois vous obéir ; mais si vous saviez la répugnance que j'éprouve, vous ne me forceriez pas.

MADAME SYLVAIN.

Quelle si grande répugnance peux-tu éprouver pour te rendre à l'invitation d'une dame bonne et aimable, de qui nous dépendons, et qui nous veut du bien ?

ÉMILIE.

Je n'aime rendre des visites qu'aux personnes avec lesquelles je suis sur le pied d'égalité. Ce rôle de servitude ne peut entrer dans mes goûts.

MADAME SYLVAIN.

Tu n'as guère l'esprit de l'Évangile, mon enfant. Celui qui a tout fait et qui conserve tout a voulu, sur la terre, être soumis à ses créatures. Marie, sa sainte mère, a vécu dans la classe des pauvres ; elle a gagné son pain à la sueur de son front. Si nous étions vraiment chrétiennes, nous nous réjouirions d'une position qui nous donne tant de ressemblance avec la sainte famille du Sauveur.

ÉMILIE.

Je ne murmure point de ma position ; mais, vous le dirai-je, maman, et ne vous fâcherez-vous point ? l'air de protection de madame de Charency me déplaît ; car enfin nous ne sommes pas ses domestiques.

MADAME SYLVAIN.

Il est vrai ; mais nous sommes ses fermières.

ÉMILIE.

Eh bien! en lui payant son fermage, nous ne lui devons rien. Pourquoi tant d'égards ?

MADAME SYLVAIN.

Quand l'humilité chrétienne et la bonne éducation ne nous en feraient pas un devoir, notre position nous y obligerait encore. Il est vrai qu'en payant à madame le prix de sa ferme, elle n'a rien à réclamer ; mais sommes-nous sûres de faire toujours nos paiements à l'époque fixée ? N'y a-t-il pas des mauvaises années qui mettent quelquefois un fermier dans l'impossibilité de remplir ses obligations ? Ne vaut-il pas mieux alors être dans de bons termes avec son propriétaire ? Que serais-je devenue, il y a six ans, si cette bonne dame et son mari ne m'eussent attendue ? Mais ils ont fait plus, car ils m'ont remis une partie de mon fermage. Sans cette remise, il m'eût été impossible de vous tenir en pension. C'est donc à eux que vous devez votre éducation. N'hésite donc pas à faire une chose que cette excellente dame paraît désirer.

ÉMILIE.

Je ferais tout au monde plutôt que cette visite.

MADAME SYLVAIN.

Tout autre chose me ferait moins plaisir ; mais, puisque rien ne peut vaincre ta répugnance, reste à la maison ; tu aideras les filles à la mettre en ordre et à préparer le repas des domestiques qui sont aux champs. (*Émilie fait la moue.*) Cet ouvrage n'est pas à ton goût ? .

ÉMILIE.

Et, tandis que je ferai l'ouvrage des filles, elles se reposeront?...

SCÈNE XVII.

LES MÊMES, BAPTISTINE.

BAPTISTINE, *en entrant.*

Maman, je viens vous aider afin que vous veniez plus vite au château ; madame vous attend avec impatience.

MADAME SYLVAIN.

Hâtons-nous, mes enfants ; il ne faut pas nous faire attendre.

SCÈNE XVIII.

LES MÊMES, NANETTE.

NANETTE, *présentant une lettre.*

Madame, voici une lettre que le piéton vient d'apporter, et, quoiqu'elle soit très-grosse, elle ne coûte rien.

ÉMILIE, *levant les épaules.*

Imbécille !

ADÈLE.

Les lettres ne se paient pas en raison de leur grosseur ; celle-ci est affranchie.

MADAME SYLVAIN, *regardant le timbre.*

Bordeaux!... Qui peut m'écrire de cette ville? je n'y connais personne. (*Elle l'ouvre et regarde la signature.*) Dieu!... est-ce un songe? ma sœur Émeline, dont j'ignorais le sort depuis tant d'années...

ÉMILIE.

Oh! lisez, lisez vite, maman.

ADÈLE, *à part.*

Quel bonheur pour ma chère maman! elle aimait tant sa sœur!

MADAME SYLVAIN.

Quelle surprise!... O mes enfants, votre tante Desrosiers, dont je vous ai parlé si souvent, était allée habiter le Brésil avec son mari pour des affaires de commerce; ils ont réussi au delà de leurs espérances, et le mari, après avoir acquis une fortune considérable, est mort en la laissant seule héritière. Elle veut, me dit-elle, se fixer en France dans quelque grande ville, et, comme elle n'a pas d'enfants, elle me demande l'une de vous pour rester auprès d'elle. « J'arriverai sous peu de jours auprès de toi, m'écrit-elle, et il faudra nécessairement que tu me donnes une de tes filles, qui sera tout à fait la mienne; je l'emmènerai et je la ferai jouir de tous les agréments que peut procurer la fortune. »

ADÈLE.

Ce ne sera pas moi, chère maman; vous ne m'éloignerez pas de vous, n'est-ce pas? Ce serait impossible.

BAPTISTINE.

Je n'irai pas non plus, bien certainement.

MADAME SYLVAIN.

L'opulence dont jouit votre tante et les plaisirs que vous pourriez goûter auprès d'elle ne vous tentent donc pas ?

ADÈLE.

Des plaisirs ! y en a-t-il de plus doux que d'être auprès d'une bonne mère? Oh ! non.

BAPTISTINE.

Gardez-nous auprès de vous, bonne mère, je vous en supplie.

MADAME SYLVAIN.

Oui, mes chères filles, je ne céderai mes droits à personne. Pour me séparer de vous, il faudrait que j'y trouvasse votre avantage réel, et ce ne serait qu'après les plus mûres réflexions et l'examen le plus sérieux que je vous confierais à une autre, quelque fortune que vous puissiez en attendre. Les richesses ne font pas toujours le bonheur, et la vertu console dans toutes les peines.

ÉMILIE.

Ma tante est sans doute une femme comme il faut. Je pense qu'elle a été élevée comme vous, chère maman.

MADAME SYLVAIN.

Oui, ma fille, nous avons été élevées par la meilleure des mères, et j'espère que ma sœur a conservé au fond de son cœur les bons principes qu'elle a reçus ; néanmoins je craindrais que le goût du monde

et de ses vanités lui eût fait abandonner, momentanément du moins, la pratique de ses devoirs religieux. Cette crainte est d'autant mieux fondée que, malgré son bon naturel, elle montrait dans sa jeunesse un goût prononcé pour les plaisirs et une grande légèreté d'esprit.

ÉMILIE.

On peut être extrêmement bon et avoir l'esprit léger.

ADÈLE.

Quelques avantages que nous puissions y trouver, ils n'égaleront jamais ceux que nous trouvons auprès de vous, maman. Ah! nous avons besoin encore longtemps de vos conseils et de vos exemples.

BAPTISTINE.

Oh! sans doute. Ne nous séparez pas de vous, maman.

MADAME SYLVAIN.

Non, mes enfants, vous ne me quitterez pas, et, si je ne vous laisse point de richesses, je vous mettrai à même de pourvoir à vos besoins.

ÉMILIE.

Ainsi, vous allez renoncer tout à fait à cette fortune pour vous et vos enfants?

ADÈLE.

Elle serait achetée à trop haut prix s'il nous fallait vivre loin de notre mère.

ÉMILIE.

Je sens toute la grandeur du sacrifice qu'il fau-

drait faire; cependant le désir d'être utile à toute la famille pourrait en donner la force à l'une de nous.

ADÈLE.

Qui sait si l'habitude des plaisirs, l'amour du luxe ne nous rendraient pas égoïstes?

BAPTISTINE.

Et si, après nous avoir accoutumées à vivre en demoiselles, ma tante allait nous renvoyer, où en serions-nous?

ÉMILIE.

En nous faisant aimer, nous n'aurions pas ce risque à courir.

BAPTISTINE.

S'en faire aimer ne serait peut-être pas chose facile.

ÉMILIE.

Pourquoi? Cette tante est comme tout le monde sans doute, elle s'attache aux personnes qui lui témoignent de l'affection et préviennent ses goûts.

MADAME SYLVAIN.

Tout cela ne sera peut-être pas facile.

ÉMILIE.

Une forte volonté triomphe de tous les obstacles.

ADÈLE.

Et qui oserait se flatter de conserver une forte volonté au milieu des contradictions? Peut-être serions-nous les premières à vouloir la quitter.

ÉMILIE.

On y regarde à deux fois avant de quitter une position riche et considérée pour rentrer dans la médiocrité.

MADAME SYLVAIN.

Surtout quand il n'y a rien dans le cœur qui puisse adoucir ce que la médiocrité a de pénible.

ÉMILIE.

Vous interprétez mal mes paroles, maman, et, depuis que je suis sortie de pension, je n'ai jamais eu le bonheur d'être comprise par vous. Je vais m'expliquer clairement, et je vous supplie de croire à ma sincérité. Je vous aime et vous respecte au dessus de tout, et je me trouve heureuse d'être votre fille. C'est avec la plus grande peine que je me déciderais à vous quitter; cependant, dans cette circonstance, l'amour que je vous porte m'en fait un devoir. Vous deviendrez vieille, et vous ne pourrez pas toujours travailler; je serai heureuse de vous offrir un asile acquis peut-être par une vie de sacrifices. Vous comprendrez alors mes sentiments à votre égard.

MADAME SYLVAIN.

Malgré la médiocrité de ma fortune, ma fille, j'espère vieillir sans avoir à craindre les horreurs de la misère. Le seul vœu que je forme, c'est de vous voir, répondant à mes soins, vivre en bonnes chrétiennes, heureuses dans l'état que la divine Providence vous réserve à chacune. et...

ÉMILIE.

La Providence se déclare elle-même en nous ménageant cette ressource.

MADAME SYLVAIN.

Cette ressource, dis-tu ? En avons-nous jamais manqué ? Tous nos besoins n'ont-ils pas toujours été satisfaits ? Et n'ai-je point d'autres moyens d'assurer votre avenir que d'abandonner tous mes droits à une sœur dont le caractère léger ne m'offre pas d'assez fortes garanties pour me décider ?

ÉMILIE.

Ce défaut ne l'a pas empêchée de faire un mariage sortable et d'acquérir une fortune qui lui donnera le moyen de passer une vieillesse heureuse.

MADAME SYLVAIN.

Tu le veux, ma fille, je le vois ; eh bien ! je ne m'y opposerai pas, je ne veux pas avoir à supporter un jour tes reproches. Tu partiras avec ta tante, je t'en donne ma parole.

ÉMILIE.

Parlez-vous sérieusement, maman ? Ah ! vous ne vous repentirez pas de la permission que vous me donnez ; je saurai conserver partout les bons principes que j'ai reçus de vous.

MADAME SYLVAIN, *tristement*.

Dieu le veuille, ma fille ! Je lui demanderai cette grâce tous les jours de ma vie ; mais...

CATHERINE, *en entrant.*

Madame Sylvain, madame vous fait prier de venir le plus tôt que vous pourrez; elle vous attend.

MADAME SYLVAIN.

Nous vous suivons à l'instant. (*Catherine sort.*)

BAPTISTINE.

Je n'ai plus envie de sortir ; cette maudite lettre m'a fait perdre toute ma gaîté.

ADÈLE.

Elle m'a mis la mort dans le cœur.

MADAME SYLVAIN.

Comme nous ne pouvons dire nos affaires à tout le monde, il faut y aller, autrement nous paraîtrions capricieuses; il serait même ridicule de nous faire attendre plus longtemps. Viens-tu, Émilie ?

ÉMILIE.

J'irai où vous voudrez, maman.

ADÈLE.

Maman, avant de sortir, je vais arranger la vaisselle qui est au jardin et qui pourrait se casser. J'aurai fait dans deux minutes.

MADAME SYLVAIN.

Va, ma fille, dépêche-toi.

ADÈLE.

Viens, Baptistine. (*Elles sortent.*)

MADAME SYLVAIN.

Je vais aussi donner quelques ordres. Prends ton chapeau, Émilie.

ÉMILIE.

Oui, maman. (*Madame Sylvain sort.*)

SCÈNE XIX.

ÉMILIE, *seule*.

Si l'année prochaine je parais chez madame de Charency, ce sera donc enfin comme son égale, et je pourrai rivaliser de luxe avec elle! Que vont dire toutes ces belles dames qui ne daignent pas nous regarder, ou qui nous adressent la parole d'un air de protection plus insultant que le silence?... Mon tour est donc venu de prendre une place honorable dans la société! l'aurais-je cru ce matin?... O bonheur! n'est-ce point un songe?... Quoi! cette pauvre Émilie, qui se croyait pour toujours dans l'obscurité et la misère, va se trouver enfin dans une position en analogie avec ses goûts et ses talents!... Il est vrai que l'air consterné de ma mère trouble un peu ma joie; cependant puis-je renoncer à une brillante fortune pour lui faire plaisir?... Hélas! la pauvre femme est excellente, mais elle n'a pas d'éducation, et le bonheur suprême pour elle consiste à veiller sur son ménage, commander à ses domestiques, soigner sa volaille et payer sa ferme au jour dit... Pauvre mère! elle ne

manque pourtant pas d'esprit naturel, et, lorsqu'elle me verra dans quelques mois, elle pensera tout autrement; mais, eût-elle les mêmes idées, je ne dois pas sacrifier mon avenir et m'exposer à d'éternels regrets; la piété filiale a des bornes, et le temps adoucit tout... Mais j'oubliais cette insipide visite; il faut la faire pourtant, plus que jamais je dois prendre des précautions pour ne point fâcher ma mère... Patience! c'est la dernière fois que je parais ainsi au château, et, lorsque je viendrai avec ma tante, je veux que ma toilette égale, que dis-je? surpasse celles de toutes les dames du canton. Je ne me ferai point prier alors. (*On appelle du dedans :* Émilie! Émilie!) J'y cours... Quel sacrifice! mais il le faut.

FIN DU PREMIER ACTE.

ACTE SECOND.

SCÈNE I.

MADAME DESROSIERS, *seule*.

Justine! Justine! Elle ne viendra pas. Depuis deux heures que je l'appelle, où sera-t-elle allée? Je suis la personne la plus mal servie qui soit sur la terre. Réellement ma vie est un martyre continuel, et je finirai par y succomber. (*Elle appelle.*) Justine! Justine!... Je vais dès aujourd'hui lui donner son congé, car elle est insupportable. (*Elle appelle.*) Justine!

SCÈNE II.

MADAME DESROSIERS, JUSTINE.

MADAME DESROSIERS.

D'où venez-vous donc, Justine? Depuis deux heures je vous appelle. Vous ne vous formerez jamais au service.

JUSTINE.

Madame, je...

MADAME DESROSIERS, *l'interrompant*.

Ne devez-vous pas être constamment dans votre

chambre, afin d'être à mes ordres au premier coup de sonnette?

JUSTINE.

Mais, madame...

MADAME DESROSIERS, *l'interrompant*.

Vous êtes une raisonneuse, taisez-vous, et tâchez de n'être plus dehors lorsque j'ai besoin de vous.

JUSTINE.

Madame, j'étais sortie...

MADAME DESROSIERS.

Vous tairez-vous, encore une fois? Je vous défends d'ouvrir la bouche quand je vous parle; ne songez qu'à obéir. Allez promptement chez mademoiselle Jenny; vous lui direz de m'apporter des dentelles, des rubans, ses cartons de plumes et de fleurs; de là vous irez chez ma couturière, et vous lui direz de venir me parler de suite.

JUSTINE, *lui présentant un paquet*.

Si madame voulait auparavant avoir la bonté...

MADAME DESROSIERS, *sans le regarder*.

Perdez, je vous prie, l'habitude de me faire des observations; je ne les aime pas. Partez. (*Justine va pour sortir, elle l'appelle.*) Justine, où est Emma?

JUSTINE.

Elle n'est pas encore sortie de sa chambre, madame.

MADAME DESROSIERS.

A neuf heures et demie mademoiselle dort toujours; elle oublie que nous devons nous occuper au-

jourd'hui de choses importantes. Justine, dites à Lise d'aller l'éveiller et de me l'envoyer de suite.

JUSTINE.

Si madame voulait choisir ses gants avant que je sorte, je reporterais les autres en allant faire mes commissions.

MADAME DESROSIERS.

Imbécille! à quoi pensez-vous? Comment! vous allez par mes ordres chercher des gants pour me les faire choisir, et vous sortiez sans me le dire! Où est votre tête?

JUSTINE, *à part.*

Sur mes épaules. Belle question! (*Haut.*) Madame, je voulais vous les montrer, et vous n'avez...

MADAME DESROSIERS.

Vous ne savez ce que vous dites. Voyons ces gants.

JUSTINE, *les lui présentant.*

Les voici, madame.

MADAME DESROSIERS, *après les avoir regardés.*

Et vous êtes restée si longtemps pour choisir de tels gants? Ils sont affreux.

JUSTINE.

Je n'y connais rien, madame; mais mademoiselle Mirval m'a assurée qu'elle n'a rien de plus beau dans son magasin.

MADAME DESROSIERS.

Et vous l'avez crue sur parole. Imbécille! ne voyez-vous pas qu'elle est bien aise de s'en défaire? Je n'en

veux pas; reportez-les de suite. (*Justine sort, elle la rappelle.*) Justine, voyons encore ces gants. (*Elle les examine.*) Ces blancs ne sont cependant pas mal; j'en prends six paires et quatre paires de ceux-ci. Vous en souviendrez-vous?

JUSTINE.

Oh! oui, madame. Faut-il demander le prix?

MADAME DESROSIERS.

Je m'inquiète bien du prix, vraiment! Allez vite, et faites descendre Emma. (*Seule.*) On est trop malheureux avec des gens aussi stupides, il faut penser à tout. Je donnerais tout au monde pour trouver une femme de chambre intelligente qui pût pourvoir à ma toilette sans que j'eusse à m'en occuper, en un mot, qui fût comme ma cuisinière; ma table est toujours bien servie, et je n'ai que la peine d'acquitter mes mémoires; c'est un plaisir.

SCENE III.

MADAME DESROSIERS, EMMA

EMMA.

Lise m'a dit que vous me demandiez, ma tante.

MADAME DESROSIERS.

Que faisiez-vous, Emma? Dites-moi un peu s'il n'est pas honteux à une jeune demoiselle de votre âge d'être encore au lit à neuf heures et demie?

EMMA.

Je vous demande pardon, ma tante, il y a plus de trois heures que je suis levée.

MADAME DESROSIERS.

Et que faisiez-vous dans votre chambre? Il paraît que vous n'êtes guère empressée de savoir de mes nouvelles.

EMMA.

Comme vous n'êtes guère visible ordinairement avant dix heures et que je craignais d'être importune, je lisais en attendant le moment de me présenter chez vous.

MADAME DESROSIERS.

La lecture est une occupation louable, qui peut épargner bien des moments d'ennui lorsque l'on est à la campagne et que les livres sont amusants ; mais quand on a des affaires importantes, on ne s'amuse pas à lire. Avez-vous oublié que nous sommes invitées à la soirée qui aura lieu demain chez le général commandant de place? Nous n'avons certes pas trop de deux jours pour nous préparer à y paraître avec honneur.

EMMA.

Il me semblait vous avoir entendu dire que vous étiez fatiguée et que vous n'iriez pas.

MADAME DESROSIERS.

C'était en effet ma première idée; mais je n'agis pas sans réflexion. J'ai donc pensé que si nous n'y

allions pas, outre que nous fâcherions le général et sa dame, personne ne saurait que nous sommes invitées ; pensez un peu quel affront! Je braverai donc mes fatigues, et j'y paraîtrai de manière à montrer que je sens le prix de l'honneur que l'on me fait; s'il faut garder le lit après, je le garderai. Songez, Emma, à mettre votre toilette en ordre ; soyez mise avec une élégante simplicité, c'est ce qui convient le mieux à votre âge. Étudiez-vous aussi à être aimable; les gaucheries que vous fîtes la dernière fois me couvrirent de confusion. Une jeune demoiselle doit être timide sans doute, mais elle ne doit pas manquer de grâce et d'aisance dans ses manières. Songez-y bien.

EMMA.

Si vous le permettiez, ma tante, je ne paraîtrais pas à cette soirée. Vous êtes assez bonne pour me faire donner des leçons de musique, et vous seriez bien aise que j'exécutasse, à la première soirée que vous donnerez, ce joli morceau que vous m'avez fait venir de Paris; je ne l'ai guère étudié, et, si vous le trouviez bon, j'y consacrerais la soirée de demain.

MADAME DESROSIERS.

Non, mademoiselle ; vous m'accompagnerez partout. Quand on sait régler ses occupations, il y a du temps pour tout. Que n'étudiez-vous le matin au lieu de lire?

EMMA.

Le piano, étant au salon, se trouve bien près de votre chambre, et je crains de troubler votre repos.

MADAME DESROSIERS.

Vous avez raison, et vous ne sauriez avoir trop d'égards pour une tante telle que moi ; vous devez prévenir tous mes goûts ; par conséquent, ayez soin de vous présenter à la soirée de demain de manière à me faire honneur. Je ne veux pas que vous soyez éclipsée, et je ne puis vous dire la peine que j'ai ressentie l'autre jour en voyant cette petite Rosélina mieux mise que vous. On eût dit que vous vous plaisiez à augmenter ma mauvaise humeur par le silence que vous gardiez. A quoi pensiez-vous donc ? Quand vous voulez, vous ne manquez pas d'esprit.

EMMA.

Depuis quelque temps je suis toute souffrante, et c'est la principale raison qui me fait désirer de ne pas quitter ma chambre demain.

MADAME DESROSIERS.

Souffrante à votre âge ! Vous badinez. Songez, ma nièce, que, lorsque je vous ai prise auprès de moi, j'ai pensé me donner une compagne, une amie, et que...

SCÈNE IV.

LES MÊMES, JUSTINE.

JUSTINE, *en entrant.*

Je n'ai pas trouvé mamzelle Pauline, madame ; elle était allée porter de l'ouvrage dans un château voisin ;

dès qu'elle sera de retour, on l'enverra. Mamzelle Jenny fait des bonnets de deuil qu'il faut à l'instant même. Elle sera ici dans une heure.

MADAME DESROSIERS.

Elle ne viendra pas du tout ; j'entends être servie quand je parle. Allez dire à Lafleur de mettre les chevaux à la voiture ; et vous, Emma, restez ici, et songez à exécuter mes ordres.

EMMA.

Oui, ma tante.

SCÈNE V.

EMMA, *seule*.

Et voilà donc le bonheur après lequel je soupirais si ardemment !... Combien j'étais aveugle et insensée ! Ces soirées, ces concerts, ces bals, achetés par tant de contrainte et de fatigues, m'ont-ils fait goûter une heure seulement de véritable bonheur ? Hélas ! non. Continuellement entraînée par des frivolités et des compagnies qui me déplaisent, je ne puis employer un seul instant à mon gré. J'ai renoncé à la douce liberté dont je jouissais à la campagne, et j'ai trouvé le plus dur esclavage. J'ai quitté une bonne et tendre mère, attentive à mes moindres besoins, et plus désireuse de mon bonheur que du sien propre. Et pour qui ? Pour des amis faux et égoïstes, qui n'ont que des paroles de mensonge sur les lèvres, et qui sont

toujours jaloux de mes succès et prêts à se réjouir de mes disgrâces. O Adèle! Adèle! que tu fus bien inspirée lorsque, suivant l'élan de ton bon cœur, tu voulus rester auprès de notre mère! Ta vie s'écoule heureuse et riante comme les fleurs du printemps dont tu es environnée. De quelque côté que tu portes tes regards, tu vois des visages contents; et si quelquefois tu pénètres avec notre bonne mère dans les réduits de la misère, votre visite soulage les malheureux, et le sourire vient briller sur leurs pâles figures comme un rayon de soleil dans un jour nébuleux. Jouis, ma bonne sœur, sois heureuse! Tu imites les anges qui sont envoyés de Dieu pour consoler les pauvres humains, participe aussi à leur bonheur; tandis que moi!... Ma tante est bonne cependant, elle m'aime, je ne puis en douter; les plus grandes dépenses ne lui coûtent rien pour moi, et ma toilette égale, surpasse même celle des plus riches demoiselles de la ville; plusieurs envient mon sort, et pourtant je suis loin d'être heureuse! La jalousie, l'ambition me déchirent tour à tour. O monde trompeur, suivrai-je longtemps tes étendards? me compteras-tu toujours au nombre de tes victimes?

SCÈNE VI.

EMMA, JUSTINE.

JUSTINE, *en entrant.*

Enfin, voilà notre vieille folle partie. Il faudrait, pour lui plaire, tout quitter quand elle parle, surtout

quand il s'agit de sa toilette; et cependant, plus elle en fait, plus elle est ridicule.

EMMA.

Ce n'est pas ce que vous lui dites. A vous entendre, lorsque vous êtes en sa présence, personne n'est plus aimable qu'elle.

JUSTINE.

On ne va pas dire aux gens leurs vérités en face ; mais il est certain qu'une femme de l'âge de madame est toujours ridicule lorsqu'elle se pare comme une fille de dix-huit ans. Ah! qu'elle ferait mieux d'employer l'argent qu'elle dépense pour sa toilette à vous parer, vous, mademoiselle, à qui tout sied si bien !

EMMA.

Je ne manque de rien, Justine, et je vous avoue que j'ai de la peine à vous entendre parler si peu respectueusement d'une tante que j'aime.

JUSTINE.

Eh! mademoiselle, ne vous fâchez pas. Et moi aussi j'aime madame ; mais vous ne pouvez pas disconvenir qu'elle n'ait beaucoup de ridicules.

EMMA.

Qui peut se flatter de n'en point avoir ? Mais allez faire votre ouvrage, Justine ; que ma tante trouve sa chambre faite à son retour, autrement vous seriez grondée.

JUSTINE.

J'y vais, mademoiselle ; mais ne dites rien.

EMMA.

Non, non.

SCÈNE VII.

EMMA, seule.

Voilà donc les personnes avec lesquelles il faut que je passe ma vie ! Vils flatteurs, qui encensent devant leurs maîtres des défauts qu'ils méprisent ! Ah ! que nos bons villageois étaient préférables avec leur grossière simplicité !... Mais ne serait-ce pas le petit échec qu'a souffert mon amour-propre qui me cause de l'humeur ? Si souvent j'ai uni ma voix à celle des amateurs du monde ! Comme eux, j'ai participé avec ivresse à ses fêtes et à ses plaisirs... Mais non, car au milieu des soirées les plus brillantes, au bruit des plus vifs applaudissements, mon cœur n'était pas tranquille ; les principes chrétiens que ma mère y avait déposés excitaient des remords pénibles, mais salutaires, qui empoisonnaient ma vie ; et s'il a fallu une petite déception pour me donner la force de briser mes liens, je la bénis mille fois... J'écrirai à ma mère ; elle viendra m'arracher à ce dur esclavage, et, malgré tous mes torts, elle me pressera sur son cœur

en m'appelant sa chère fille... Cependant ne précipitons rien... Que de combats dans ma pauvre volonté!... Ah! j'ai besoin de relire avec attention ce bon livre que la Providence m'a fourni pour m'aider dans ces circonstances pénibles. Voyons. (*Elle prend son livre et lit quelques instants.*)

<center>JUSTINE, *en entrant*.</center>

Madame de Saint-Paulin demande si vous êtes visible, mademoiselle.

<center>EMMA.</center>

Faites entrer. (*Seule.*) Hélas! après avoir donné tant d'heures à la lecture des mauvais livres qui m'ont égarée, ne trouverai-je pas un pauvre instant pour en lire un bon?

<center>## SCÈNE VIII.</center>

<center>EMMA, MADAME DE SAINT-PAULIN, ESTELLE.</center>

<center>MADAME DE SAINT-PAULIN.</center>

Je vous demande pardon, mademoiselle Emma, de vous déranger si matin; mais je passais dans votre rue, et je n'ai pu résister au plaisir de vous entretenir quelques instants. Pardonnez-moi cette indiscrétion en faveur de l'amitié vive et sincère que vous m'avez inspirée.

EMMA.

J'en suis très-reconnaissante, madame; à quelque heure que ce soit, votre visite ne peut que m'être infiniment agréable. (*Lui présentant un fauteuil.*) Veuillez vous asseoir.

MADAME DE SAINT-PAULIN.

Vous êtes trop bonne, ma charmante Emma. Approche-toi, Estelle, et souhaite le bonjour à mademoiselle Emma que tu aimes tant.

ESTELLE, *s'avançant*.

Bonjour, mademoiselle.

EMMA.

Bonjour, mon petit ange; vous êtes toujours bien gentille, et vous contentez bien votre chère maman, n'est-ce pas?

MADAME DE SAINT-PAULIN.

Dis à mademoiselle que tu seras heureuse si tu peux être un jour aussi aimable qu'elle.

ESTELLE, *d'un air niais*.

Mademoiselle, je serai heureuse si je puis être un jour aussi aimable que vous.

EMMA.

Copiez votre chère maman, ma petite amie, et vous le serez beaucoup plus.

MADAME DE SAINT-PAULIN.

Ah! mademoiselle Emma, que dites-vous? Il y a chez vous excès de modestie, et l'excès est blâmable en tout. Mais laissons une conversation qui vous déplaît, et parlons d'autre chose. Vous êtes sans doute de la soirée qui aura lieu demain chez le général.

EMMA.

Je pense que oui, madame, à moins que ma tante ne change d'idée d'ici là.

MADAME DE SAINT-PAULIN.

Cela n'est pas à craindre, elle aime trop les plaisirs; l'empressement avec lequel elle les recherche est même déplacé à son âge. Au reste, ne l'en blâmons pas; car c'est à ce goût que nous devons l'avantage de voir souvent l'adorable Emma.

EMMA.

De grâce, madame, n'employez pas une semblable expression. Adorable! moi, adorable! Cet attribut ne convient qu'à Dieu.

MADAME DE SAINT-PAULIN.

Il exprime un amour vif joint à un grand respect, et ce sont les sentiments que l'on éprouve pour vous; vous êtes si aimable et si sage à la fois! (*A sa fille.*) Tiens-toi tranquille, Estelle.

ESTELLE, *bas à sa mère.*

Viens donc.

MADAME DE SAINT-PAULIN, *bas à sa fille.*

Tout à l'heure. (*Haut.*) Je ne sais si mademoiselle Rosélina y sera encore ; ses parents la lancent bien jeune dans le monde avec un caractère très-léger. Elle ne fit jeudi que des inconséquences.

ESTELLE.

Est-ce cette demoiselle que tu trouvais si jolie et si bien élevée, maman?

MADAME DE SAINT-PAULIN.

Tais-toi, petite sotte ; tu ne comprends rien à ce que nous disons.

ESTELLE.

Mais si. C'était bien mademoiselle Rosélina que tu trouvais si bien mise ; on voyait bien, disais-tu, qu'elle avait reçu une éducation plus distinguée que...

MADAME DE SAINT-PAULIN, *l'interrompant.*

Je te répète que tu ne sais ce que tu dis. Il ne faut pas qu'une petite fille se mêle ainsi de la conversation. (*A Emma.*) Madame votre tante est déjà sortie, mademoiselle ?

EMMA.

Oui, madame.

MADAME DE SAINT-PAULIN.

Elle est sans doute très-occupée de sa toilette ; franchement, l'affectation qu'elle y met la rend ridicule.

EMMA.

Lorsque l'on a passé sa vie dans le monde, il n'est pas étonnant que l'on en ait conservé les goûts.

MADAME DE SAINT-PAULIN.

A la bonne heure ; mais chaque âge a ses convenances. Une vieille personne...

JUSTINE, *en entrant*.

Mademoiselle Rosélina.

SCÈNE IX.

LES MÊMES, ROSÉLINA.

ROSÉLINA.

Je viens passer un instant auprès de vous, mademoiselle Emma... Ah! voilà madame de Saint-Paulin et

sa charmante petite fille. J'ai l'honneur de vous saluer, madame. (*Caressant Estelle.*) Bonjour, petit bijou.

MADAME DE SAINT-PAULIN.

Bonjour, mademoiselle.

ESTELLE, *lui sautant au cou.*

Que je suis aise de vous voir !

ROSÉLINA.

Et moi aussi. Eh bien ! mesdames, vous êtes sans doute très-occupées des préparatifs de la fête de demain. On dit qu'elle sera des plus brillantes. Votre toilette est prête, mademoiselle Emma ?

EMMA.

Non, mademoiselle, je n'y ai pas encore pensé.

MADAME DE SAINT-PAULIN.

Mademoiselle Emma n'a pas besoin de s'occuper longtemps à l'avance de sa toilette ; elle est assez parée de sa jeunesse et de ses manières aimables

ROSÉLINA.

Sans doute, mais la toilette ne messied pas. (*A Emma.*) Serez-vous mise en rose ou en blanc ?

ESTELLE.

En rose ; c'est plus joli.

EMMA.

Je l'ignore, mademoiselle. Je suivrai en cela le goût de ma tante.

MADAME DE SAINT-PAULIN.

Qui vous parera toujours moins qu'elle. Elle a la prétention de briller.

EMMA.

Ne le croyez pas, madame. Elle se pare par habitude.

JUSTINE.

Mademoiselle Emma, madame vous demande dans sa chambre.

EMMA.

Ma tante ignore que j'ai compagnie. Allez, Justine...

MADAME DE SAINT-PAULIN.

Je vous en supplie, allez trouver madame votre tante. Entre nous, c'est sans cérémonie. Nous causerons, mademoiselle Rosélina et moi.

ESTELLE.

Et moi aussi, maman.

MADAME DE SAINT-PAULIN.

Oui, mon cœur.

EMMA.

Je vous demande pardon, mesdames ; dans un instant je suis à vous.

MADAME DE SAINT-PAULIN.

Ne vous dérangez pas, mademoiselle. (*Emma sort.*)

SCÈNE X.

MADAME DE SAINT-PAULIN, ROSÉLINA, ESTELLE.

MADAME DE SAINT-PAULIN.

La jeune personne est toute consternée ; elle fit si peu d'éclat à la dernière soirée !

ROSÉLINA, *nonchalamment*.

Eh ! si.

MADAME DE SAINT-PAULIN.

Non, non. Pourquoi ne pas en convenir ? son règne est passé. Elle a eu pendant quelque temps le charme de la nouveauté ; mais son peu d'éducation, ses manières communes, que sais-je ? Et puis, il faudrait être bien parfaite pour être seulement aperçue auprès de mademoiselle Rosélina.

ROSÉLINA.

Eh ! de grâce, madame, ne m'accablez pas; mademoiselle Emma est fort bien.

MADAME DE SAINT-PAULIN.

Surtout lorsqu'elle accompagne sa vieille tante ; à côté d'elle, c'est un phénix.

ESTELLE.

C'est elle que tu appelais une vieille fée, maman.

MADAME DE SAINT-PAULIN.

On ne redit pas ainsi ce que dit la maman ; cette petite fille a failli me faire mourir de confusion.

SCÈNE XI.

LES MÊMES, MADAME DESROSIERS.

MADAME DESROSIERS.

Je vous demande mille pardons, mesdames, de n'être pas descendue aussitôt que j'ai su que vous étiez ici ; mais j'avais du monde dans ma chambre, et il m'était impossible de quitter. Emma sera ici dans deux minutes.

MADAME DE SAINT-PAULIN.

Nous serions au désespoir de vous déranger, ma-

dame; vous êtes sans doute fort occupée des préparatifs de la fête de demain.

<div style="text-align:center">MADAME DESROSIERS.</div>

Elle sera magnifique, à ce qu'il paraît.

<div style="text-align:center">MADAME DE SAINT-PAULIN.</div>

Vous n'en serez pas le moindre ornement, madame; le bon goût qui règne dans votre parure, le ton exquis qui anime toutes vos actions, vous font rechercher partout.

<div style="text-align:center">ROSÉLINA.</div>

Madame a tant voyagé, tant fréquenté la bonne société dans toutes les villes qu'elle a habitées, que cela n'est pas étonnant.

<div style="text-align:center">MADAME DESROSIERS.</div>

Il est vrai que les voyages forment beaucoup et donnent de l'aisance ; mais mademoiselle n'en a pas besoin, elle réunit tout ce qu'il faut pour plaire.

<div style="text-align:center">JUSTINE, *en entrant*.</div>

On demande madame de Saint-Paulin.

<div style="text-align:center">MADAME DE SAINT-PAULIN.</div>

J'y vais. J'ai l'honneur de vous saluer, madame. Approche-toi, Estelle, et fais la révérence.

<div style="text-align:center">ESTELLE.</div>

Adieu, madame.

MADAME DESROSIERS.

Adieu, ma toute belle... C'est elle qui brillera un jour.

ROSÉLINA, *s'avançant.*

J'ai l'honneur d'être votre servante, madame.

MADAME DESROSIERS.

Vous vous retirez déjà, mademoiselle? Restez, je vous en supplie ; Emma serait désolée de ne pas vous voir. (*Elle va vers la porte et appelle.*) Emma ! Emma !

ROSÉLINA.

Ne la dérangez pas, madame, et veuillez lui offrir mes compliments affectueux ; nous nous verrons demain.

MADAME DESROSIERS.

Ce sera un grand plaisir pour elle, mademoiselle. (*Les reconduisant.*) J'ai l'honneur de vous saluer, mesdames. (*Seule.*) Il suffit que l'on ait besoin d'être seule pour que la maison ne désemplisse pas. Mais que fait Emma? Ces dames sont susceptibles, elles s'offenseront de son absence. Que n'est-elle venue quand je l'ai appelée? (*Elle sonne.*)

SCÈNE XII.

MADAME DESROSIERS, JUSTINE.

JUSTINE, *en entrant*.

Que veut madame?

MADAME DESROSIERS.

Où est Emma?

JUSTINE.

Je l'ignore, madame; je la croyais près de vous.

MADAME DESROSIERS.

Allez la chercher, Justine, et dites-lui de venir tout de suite.

JUSTINE, *en sortant*.

Oui, madame.

MADAME DESROSIERS, *seule*.

J'ai répandu des bienfaits partout, et je n'ai fait que des ingrats! Combien il m'est pénible, au milieu de tant de préoccupations, d'avoir à supporter les inégalités d'humeur de cette petite Emma!

SCÈNE XIII.

MADAME DESROSIERS, EMMA.

MADAME DESROSIERS, *à Emma qui entre*.

D'où venez-vous, ma nièce? Pourquoi êtes-vous restée si longtemps? Que voulez-vous que ces dames pensent de vous?

EMMA.

J'étais occupée par vos ordres, ma tante.

MADAME DESROSIERS.

Vous deviez venir lorsque je vous ai appelée; mais vous ne savez pas vous gêner. Depuis l'autre jour vous êtes d'une humeur!...

EMMA.

Je vous assure, ma tante, que je n'ai pas d'humeur, et que le nuage de tristesse qui paraît sur mon front a une tout autre cause que celle que vous supposez.

MADAME DESROSIERS.

Et moi je vous dis que je veux vous voir tout autrement. Vous ne pouvez supporter la moindre disgrâce, le moindre affront. Rappelez-vous qu'il ne faut pas ainsi laisser voir ce que l'on pense. Votre amour-propre a souffert un petit échec; eh bien!

soyez la première à louer les succès des autres, et tâchez de les éclipser. Autrement, vous ne réussirez pas dans le monde...

EMMA.

Il est bien vrai, ma tante, que je suis peu faite pour le monde. Élevée à la campagne, j'ai conservé trop de rusticité pour vivre avec les gens polis des villes. La franchise avec laquelle...

MADAME DESROSIERS, *l'interrompant.*

Taisez-vous, ingrate; vous oubliez ce que j'ai fait pour vous. Laissez de côté tous ces vieux préjugés que vous avez rapportés du village, et soyez assurée qu'avec de la persévérance, vous finirez par réussir.

EMMA.

Je vous supplie, ma tante !...

JUSTINE, *en entrant.*

Mamzelle Jenny demande à parler à madame.

MADAME DESROSIERS.

Je suis en colère contre elle ; cependant faites-la entrer. Avec tout cela, le temps s'écoule, et la soirée de demain arrivera sans que nous ayons rien de prêt.

SCÈNE XIV.

LES MÊMES, JENNY.

JENNY.

Je suis au désespoir, madame, de n'avoir pu me rendre de suite à vos ordres; mais je faisais des bonnets de deuil qui ne pouvaient se remettre.

MADAME DESROSIERS.

Malheureusement mon ouvrage aussi ne pouvait se remettre, et je l'ai commandé à mademoiselle Louise.

JENNY.

J'en suis bien peinée, madame; j'ai reçu de Paris des coiffures charmantes qui vous iraient à merveille.

MADAME DESROSIERS.

Demain, de bonne heure, j'aurai tout ce qu'il me faudra, et le magasin de mademoiselle Louise est des mieux assortis.

JENNY.

J'en suis persuadée, madame; mais je suis sûre aussi que, si vous vouliez prendre la peine de voir ces coiffures, vous en prendriez une pour vous et

une pour mademoiselle. Toutes ces dames m'en ont demandé; mais je n'ai rien voulu promettre avant de vous avoir offert le choix. J'ai aussi des ceintures, des plumes magnifiques, des fleurs charmantes, enfin tout ce qu'il faut pour paraître avec honneur.

MADAME DESROSIERS.

Je ne puis rien vous refuser. Venez dans ma chambre, nous serions dérangées ici; cependant je vous préviens que vraisemblablement je n'achèterai rien.

JENNY.

Comme vous le jugerez à propos, madame.

MADAME DESROSIERS.

Emma, que personne ne me dérange; s'il vient compagnie, recevez en mon nom.

EMMA.

Oui, ma tante.

MADAME DESROSIERS, *en sortant*.

Dans le fait, ce ne sera pas un mal d'avoir à choisir.

SCÈNE XV.

EMMA, *seule*.

Je n'y tiens plus! Il m'est impossible de supporter plus longtemps ce dur esclavage. Oh! quand rever-

rai-je le village où j'ai reçu le jour? Quand partagerai-je les travaux de ma bonne mère et de mes sœurs? Quand pourrai-je prendre part à ces fêtes innocentes dont la bienfaisance fait les frais, et auxquelles une franche gaîté et un aimable abandon donnent tant de charmes?... Et j'étais assez folle pour en désirer d'autres! Ah! j'en suis bien peinée, et je vois à mes dépens qu'il n'y a de vrai bonheur que dans le travail et la vertu, point de vrais amis que les amis chrétiens. C'est là que toutes les nuances de conditions, de caractères, d'humeurs s'effacent; l'indulgence des uns, l'humilité des autres entretiennent une paix inaltérable, et...

SCÈNE XVI.

EMMA, JUSTINE.

JUSTINE.

Mademoiselle, il y a en bas une femme et une jeune fille qui demandent à parler à madame ou à vous.

EMMA.

Ma tante n'est pas visible, et moi je ne suis guère disposée à recevoir des visites. Que veulent-elles?

JUSTINE.

Je l'ignore, mademoiselle.

EMMA, *seule*.

Quel contre-temps! Ne pourrai-je donc pas être un seul instant tranquille?

SCÈNE XVII.

EMMA, MADAME SYLVAIN, ADÈLE.

JUSTINE, *ouvrant la porte.*

Entrez, mesdames, voilà mademoiselle. (*Elle sort.*)

EMMA *se retourne et court se jeter dans les bras de sa mère.*

Est-il bien possible? puis-je en croire mes yeux? est-ce bien ma chère maman?

MADAME SYLVAIN.

Oui, ma chère fille, c'est bien ta mère qui t'embrasse, ta mère qui ne pouvait vivre plus longtemps dans l'ignorance de ce qui te concerne et qui a tout quitté pour te voir.

EMMA.

Que le ciel soit béni! c'est lui qui t'envoie. O maman, ô ma bonne sœur, que je suis heureuse!

ADÈLE.

Et moi donc, mon Émilie! Ah! que le temps m'a duré depuis ton départ!

EMMA.

Tes regrets ne pouvaient égaler les miens; il ne se passait pas une heure dans la journée sans que mon

cœur se reportât vers les lieux chéris où s'est écoulée mon enfance.

MADAME SYLVAIN.

Tout de bon, Émilie, tu regrettes la modeste position dans laquelle tu te trouvais si malheureuse? Tu as donc bien souffert ici? Est-ce que ma sœur ne t'aime pas?

EMMA.

Ma tante me chérit, du moins je le crois, car elle fait pour moi des dépenses exorbitantes; elle me procure tous les plaisirs qui sont en son pouvoir, et ma vie est un enchaînement continuel de fêtes et de divertissements. Mais je ne suis point heureuse; il me manque la paix de conscience, la tranquillité d'esprit, et surtout une bonne mère pour me comprendre et me guider. Je donnerais ma vie pour retrouver ce trésor. O maman, ma chère maman, pardonnez à votre Émilie, rappelez-la près de vous, et soyez persuadée qu'elle reprendra la place qu'elle avait autrefois dans votre cœur.

MADAME SYLVAIN.

Tu ne l'as jamais perdue. Une mère peut s'affliger de l'indifférence de ses enfants; cesser de les aimer, jamais.

EMMA.

Bonne et tendre mère, avec quelle indulgence vous recevez l'enfant prodigue! O mon Adèle, ma sœur bien-aimée, je te copierai en tout.

ADÈLE.

Que dis-tu, ma sœur? me copier, moi!

SCÈNE XVIII.

LES MÊMES, MADAME DESROSIERS.

MADAME DESROSIERS, *parlant dans la coulisse.*

Dites au coiffeur qu'il ne manque pas d'être ici à trois heures précises. (*En entrant.*) Tenez, Emma, malgré votre indifférence, je vous ai acheté des choses superbes. (*Apercevant sa sœur et sa nièce.*) Que veulent ces dames?

MADAME SYLVAIN.

Tu ne me reconnais plus, ma sœur?

ADÈLE, *s'avançant.*

Bonjour, ma tante.

MADAME DESROSIERS.

Vous ici!... et par quel hasard?

MADAME SYLVAIN.

Le désir de te voir, de voir Émilie, nous a engagées à faire ce voyage.

MADAME DESROSIERS.

Soyez les bienvenues. (*A part.*) Que c'est contrariant! (*Haut.*) Vous devez être harassées de fatigue; vous allez vous rafraîchir, puis je vous ferai donner une chambre pour vous reposer. Aussi bien nous sommes invitées pour demain à la plus brillante réu-

nion qu'il soit possible d'imaginer; tous nos moments sont pris pour nous préparer à y paraître avec honneur.

MADAME SYLVAIN.

Sois tranquille, ma sœur, notre présence ne troublera pas la cérémonie; demain, à l'aube du jour, nous reprendrons le chemin du village où nos occupations nous appellent.

MADAME DESROSIERS.

Qu'est-ce qui vous presse? Vous serez libres ici comme chez vous, et demain, avant qu'Emma sorte de la maison, vous aurez le plaisir de la voir mise comme une princesse.

MADAME SYLVAIN.

Tu es trop bonne, ma sœur; mon cœur est pénétré de reconnaissance pour l'amitié que tu portes à ma fille, mais cette parure élégante ne lui convient pas, et les plaisirs qui absorbent toute son existence sont trop en opposition avec les principes que j'ai reçus de ma bonne mère et que j'ai transmis à mes enfants.

MADAME DESROSIERS.

Quels sont les principes assez sévères pour interdire à une jeune personne les plaisirs de son âge? Qu'Emma parle, et qu'elle dise les dangers qu'elle y a courus.

EMMA.

Ma tante, ne vous fâchez pas, je vous en supplie, et ne m'accusez pas d'ingratitude. Je vous aime, et

je suis reconnaissante de vos bontés pour moi ; mais je ne puis rester plus longtemps loin de ma mère ; il me faut mon village, mes travaux...

MADAME DESROSIERS.

Taisez-vous, ingrate ; partez quand vous voudrez. O ciel ! me serais-je attendue à un trait aussi noir !... Emma, songez à ce que vous allez faire ; que demain matin vous soyez repentante de votre sottise, ou que le soleil en se levant ne vous trouve pas chez moi ; votre présence me fait mal.

EMMA.

Ma tante, je vous supplie, veuillez m'entendre.

MADAME DESROSIERS.

Otez-vous, laissez-moi.

MADAME SYLVAIN.

Demain, au lever du soleil, nous serons loin de toi, ma sœur, mais nous t'aimerons toujours ; et si tu te trouves un jour délaissée par tes amis du monde, si l'ennui, les infirmités osent pénétrer dans tes salons dorés, alors reviens près de nous, tu trouveras dans ta sœur une véritable amie, dans ses enfants des filles tendres qui sauront te prouver que les véritables liens sont ceux qui sont resserrés par le devoir et la charité.

FIN DU SECOND ET DERNIER ACTE.

MÊME LIBRAIRIE.

NOUVEAU RECUEIL de Drames et Dialogues moraux, à l'usage des pensionnats de demoiselles; par M. D R 1 vol. in 12. 2 fr. 50 c.

On vend séparément chacune des pièces composant ce recueil :
- LYDORIE OU LA MÉDISANTE, drame en 2 actes. 60 c.
- LES RÊVES DE L'AMBITION, drame en 2 actes. 75 c.
- L'ÉCOLE DE CHARITÉ, drame en 1 acte. 60 c.
- LES ORPHELINES OU L'ADOPTION, drame en 1 acte. 60 c.
- DIALOGUES MORAUX. 60 c.

DIALOGUES NOUVEAUX sur la Religion, la Grammaire, l'Histoire et la Géographie, par Mme Eugénie Planchet. 1 vol. in-12 br. 1 fr.

LOUISE, ou le Dévouement de l'amitié, drame en 2 actes; par M. H. B. 1 vol. in-12 br. 75 c.

TROIS SOEURS (les), comédie en 3 actes; par M. H. B. 1 vol. in 12 br. 75 c.

DÉLASSEMENTS DRAMATIQUES, à l'usage des colléges, des petits séminaires, etc.; par M. l'abbé Lebardin, professeur de belles lettres. 1 fort vol in-12 br. 4 fr.

On vend séparément chacune des pièces composant ce volume :
- LES JEUNES CAPTIFS, drame en 3 actes. 75 c.
- LE RETOUR DES COLONIES, comédie en 2 actes 75 c.
- LES TOURISTES, ou Bien mal acquis ne profite pas, comédie en 3 actes. 75 c.
- L'EXPIATION, drame en 3 actes. 75 c.
- UNE VEILLE DE DISTRIBUTION DES PRIX, ou Qui trop embrasse mal étreint, drame en 2 actes. 75 c.
- LE DÉPART POUR LA CALIFORNIE, comédie en 3 actes. 75 c.

www.ingramcontent.com/pod-product-compliance
Lightning Source LLC
Chambersburg PA
CBHW070956240526
45469CB00016B/1403